北齊北周墓誌精粹

高岳墓誌　長孫彦墓誌　王令嬀墓誌
宋休墓誌　邢法墓誌　崔宣靖墓誌
崔宣默墓誌

上海書畫出版社

圖書在版編目（CIP）數據

北齊北周墓誌精粹：高岳墓誌、長孫彥墓誌、王令媛墓誌、宋休墓誌、邢法墓誌、崔宣靖墓誌、崔宣默墓誌/上海書畫出版社編．——上海：上海書畫出版社，2022.1

（北朝墓誌精粹）

ISBN 978-7-5479-2779-3

Ⅰ．①北… Ⅱ．①上… Ⅲ．①漢字－碑帖－中國－北齊②漢字－碑帖－中國－北周 Ⅳ．①J292.23

中國版本圖書館CIP數據核字（2021）第280817號

叢書資料提供

王　東　楊永剛　鄧澤浩　程迎昌
王新宇　吳立波　孟雙虎　楊新國
閻洪國　李慶偉

北朝墓誌精粹

北齊北周墓誌精粹

高岳墓誌　長孫彥墓誌　王令媛墓誌
宋休墓誌　邢法墓誌　崔宣靖墓誌
崔宣默墓誌

本社　編

責任編輯　馮　磊
審　讀　陳家紅
整體設計　簡　之
技術編輯　包賽明

出版發行　上海世紀出版集團
　　　　　⑤上海書畫出版社
地址　　　上海市閔行區號景路159弄A座4樓
郵政編碼　201101
網址　　　www.shshuhua.com
E-mail　　shcpph@163.com
製版　　　上海久段文化發展有限公司
印刷　　　浙江海虹彩色印務有限公司
經銷　　　各地新華書店
開本　　　787×1092mm　1/12
印張　　　9
版次　　　2022年3月第1版
　　　　　2022年3月第1次印刷
書號　　　ISBN 978-7-5479-2779-3
定價　　　六十五圓

若有印刷、裝訂質量問題，請與承印廠聯繫

前言

北朝時期的書跡，多賴石刻傳世，在中國書法史中佔有著極其重要的位置。由於極具特色，後世將這個時期的楷書統稱爲『魏碑體』。特別是北魏孝文帝遷都洛陽之後，留下了非常豐富的石刻文字，常見的有碑碣、墓誌、造像、摩崖、刻經等。在這數量龐大的『魏碑體』中，數量最多，保存相對最爲妥善的無疑當屬墓誌了。墓誌刊刻之石多材質精良，埋於地下亦少損壞，絕大多數字口如新刻成一般，最大程度保留了最初書刻時的原貌。

北朝時期的楷書與唐代的楷書有著非常大的不同，整體而言，字形多偏扁方，筆畫的起收處少了裝飾的成分，也多了一分質樸生澀的氣質。至清代中晚期，北朝石刻書法開始受到學者和書家的重視。墓誌刊刻之石多材質精良，埋於地下亦少損壞，其中不少書法精妙者成爲墓誌中的名品。而近數十年來所新出的北朝墓誌數量不遜之前，但傳拓較少，出版亦少，對於書法愛好者及學習者而言，相對較爲陌生。這些新出的墓誌以河南爲大宗，其他如山東、陝西、河北、山西等地亦有出土。其中有不少屬於精工佳製，也有一些相對略顯草率。自書法的角度來說，不少墓誌與清末至民國時期出土者書風極爲接近，另亦有不少屬於早期出土墓誌中所未見的書風，這些則大大豐富了北朝書法的風貌。

本次分冊彙編的墓誌絕大多數爲近數十年來所出土，自一百多種北朝墓誌中精選而成。所收墓誌最早者爲《司馬金龍墓誌》，刻於北魏太和八年（四八四）十一月十六日。最晚者爲《崔宣默墓誌》，刻於北周大象元年（五七九）十月二十六日。共收北朝各時期墓誌七十品。其中北魏墓誌五十五品，東魏墓誌五品，西魏墓誌三品，北齊墓誌四品，北周墓誌三品。這些墓誌有的是各級博物館所藏，有的是私家所藏，除少數曾有原大出版之外，絕大多數的都是首次原大出版，亦有數件墓誌屬於首次面世。

由於收錄的北朝墓誌數量相對最多，所以我們又以家族、地域或者風格進行分類。元氏墓誌輯爲兩冊，楊氏墓誌輯爲一冊，山東出土之墓誌輯爲一冊，書法剛健者輯爲一冊，奇崛者輯爲一冊，清勁者輯爲一冊，整飭者輯爲一冊。東魏、西魏輯爲一冊，北齊、北周輯爲一冊。

所有選用的墓誌拓片均爲精拓原件拍攝，先爲墓誌整拓圖，次爲原大裁剪圖，有誌蓋者亦均如此（偶有略縮小者均標明縮小比例）。旨在爲書法愛好者及學習者提供更爲豐富的書法資料。對於書法學習者來說，原大字跡亦是學習的最好範本。

目録

高岳墓誌

王諱岳字洪略郭海修人

大齊歔武皇帝之從父弟也原流浩大經構峻遠帝緒皇基備諸

史冊祖太尉武貞公道風弘卲蔭暎當時考太傅孝宣公器識英偉高蹈排先伊呂而上征水運中

異表量包河海鼎沸紫海契合神明體經世之才蘊之略佐之略跨轥贏於龍闈魏闕王室搖蕩若綴旒然我崩領

太祖四海鼎沸待時見機而作斯在中大興之大集家散伏斧鑕胝徒從侍闈舊除飛來東將軍光祿大

體之藏器蹕切時日經天白虹侵晷眠生於近郊胡塵闔於飛來東將軍賞典盛德以進王位英將軍光祿領

衛將軍夫遷衛將軍左右光祿在中驤虎戎馬起異方王撫翼仍除飛來東將軍賞典盛德以進王位車騎將軍領

輔光祿大夫遷驃騎領右軍封清河大郡開國頭伏斧鑕近方鐵胝翼仍除鎮東將軍儀綢繆羇勒金契闔紫綬領

於京師又加驃騎領大將軍儀同三司同天平公食邑二正年三除侍中戶六州刺相在外弘賞兹伊穆以進王英仫紫綬盛德領

南內人當憂毀殆滅性詔復前青州刺史俄領京六州大軍出為都督晉州都督諸軍事晉州刺史

刺史又州大都督遷前後並如故定霸君仍委掃諸軍事晉州刺史

太夫人憂毀殆滅性詔復前青州刺史俄領京六州大軍出為都督之務加柴回都統霸象典書侍初

方道王董率大都督三軍遷開府儀將諸開國前以十萬計如旋故定元年為都督使持節都督晉州諸軍事晉州刺史

除命王董率公別賞新昌縣開擒檻將國俘卒邑三百十萬巨狡初牧渦涘敗此仍賞穎城長社開國沒遂為賊藪我野

為侍中太尉公別賞馳新昌縣開國子邑卒三百十戶如旋初牧渦涘敗又別賞真定縣開國男邑二百一戶命

以本官蕪尚書左僕射攻賊帥王思政受脈專征庸命賞親賢並別建天保初進爵南瑯王增邑二百一戶

千以通前四年戶仍除使持節驃騎大將軍開府儀同三司宗師司州牧復率大眾南瑯江南隹

高岳墓誌

（拓本正文，自右至左豎讀）

均能有屬……密勿惟扆，武……懍懍退荒梗，旌旆飄颻，□有寧歲，盡心力於山……威電斷，壯氣獻霜嚴。

進二南，密勿惟扆，勑勞戎，俟式登壇納禪，日旰退食，梗未明求衣……屠靡岡，遺賢厥雄舉，王人同三傑。

人物益，所謂無遺策，及朝之相，體撫綱維，庶政従容廊廟……城盡心力於山……歲……

終之年十一月戊寅朔十九日……遘疾……二十二日己亥薨於位，時年四十四。十一月乙巳朔十六日庚□……

定州刺史薨，王如故，恒數有……十九日……詔追贈使持節，都督幽濟……七州諸軍事，大將軍，儀同三司，開府……州刺史，贈……追平……賛隆平……

州刺史加大鴻臚，如故，給輼輬車，賻贈物三千段，諡曰武昭，以……七年歲次丙子四月乙已朔十六日庚□……

於安措於滏陽城之西南六里大道之右，乃刊石記功，播……自河朔起來，遷……葉其不倦，為仁由己，營逢板蕩……

鼎業唯新，宸乘風餘理，翰登台蹕……相無斁，率斯羣后，卜宅重……贈太師太保餘如故。

皇上賞賚，惟我王服道無斁，率斯羣后，卜宅重……太師太保，餘如故。

……金如人眠，旦丕顯，難光未具，窮途忽踐，後重贈太師太保，餘如故。

不唶嗟，人眠旦丕顯……難光未具，窮途忽踐。

士齋行一，従厚夜千秋未央。

高岳墓誌

刻於北齊天保七年（五五六）四月十六日。出土時地不詳，現藏洛陽私人處。拓本長九十七點三釐米，寬九十七點五釐米。

之韻岳字洪略孝海修人

大齊獻武皇帝之從父弟也

原流浩大經構峻遠帝緒皇

基備諸史冊祖太尉武貞公

道風弘匆蔭暎當時考太傅

孝宣公器識英偉冠冕先達

王夙挺奇姿天□異表皇包

河海契合神明體經世之才

蘊王佐之略跨躡龍而高蹈

排伊呂而上征水運中□四

龍驤虎眎大集異方王撫翼

太祖藏器待時見機而作

闕王室搖蕩若綴旒然我作

戎馬生於近郊胡塵闇於魏

海鼎沸紫日絰天白虹侵晷

舊飛来儀莫府綢繆羈靮契

闊戎旃戈□軆之託既切折衝

之任斯在中興之始家散

騎常侍仍除鎮東將軍光禄

火夫金璋紫綬頷衛將軍

遷衛將軍右光祿大夫及銅

頭伏斧鑕胝從韋魏曆載新

賞典伊穆進位車騎將軍堂

洗祿大夫領領左右封清河

郡開國公食邑三千戶一

相在外弘兹霸道以王英忠

盛德□輔京師遷驃騎大將

軍儀同三司天平二年除侍

中六州軍士都督尋加開府

都鑑典書侍□於內又加使

持節六州大都督冀州大中
正俄從京畿大都督六州之
務悉迴統焉元象初太夫
人憂毀殆滅性詔復前任固
辭不許又無領軍將軍出為

使持節都督冀、

州諸軍事車

州刺史當州大都督遷都督

青州諸軍事青

州刺史武忠

元年除都督晉州諸軍事晉

州刺史

州刺史南道大都督侍中

將軍開府儀同開國前後並

如故霸君委祚矣景樞逢

蕭衍約寇我□方命王董

率三軍風馳赴擊檣將俘卒

以十万計旋師渦渏仍掃姦

兒破軍殲寇斷川薆野除

侍中太尉公別賞新昌縣開

國子邑三百戶巨狡初牧販

此潁城長社淪沒遂為賊有

命□為河南摁綰大都督攻

賊帥王思政受脤專征終定

南夏又別賞真定縣開國男

邑二百戶□以本官兼尚書左

傑射皇齊撫運彝倫式叙

酬州庸命賞親賢並建天保初

進爵爲王增邑一千通前四
千戶仍除使持節驃騎大將
軍開府儀同三司宗師司州
牧復率大眾南臨江浦進
歷陽加授太保餘並如先尋

以本官爲西南道大行臺摠
統諸軍克平夏首招携太尉
陸法和苐歸於京都惟王體
道遊藝樂善好仁居上能賓
臨下以敬易沙師門服勤學

序匜屬名行道次靡遵加以

志度恢廓風尚弘遠慎而有

礼犯而不拔自世道依遲魏

曆云改人鬼同謀與能有屬

主上神武齊期登壇納禪

曰旰退食未明求衣屠販冈

遺賢戚無舉王人同三傑地

均二南密勿帷扆劬勞戎俊

弍過宼虐誅鋤荒梗旌飄

鈿龐有寧歲而雄威電斷壯

氣霜嚴進攻必取筭無遺策

及內相外撫綱維庶政從容

廊廟剋舉百城盡心力於

皇家被風猷於方人物盖所謂

民之遺愛朝之體臣者也方

當錫兹難老贊隆平曾邛

慈遺山頽奄及以天保英年

十一月戊寅朔十九日遘疾

二十二日己亥薨於位時年

四十四兩宮震悼百辟哀傷

追終之典宴每加恒數有諡

追贈假黃鉞使持節都督異諸

定滄瀛趙冀濟七州諸軍事

太宰開府定州刺史王如故

給輼輬車賻物三千段諡曰

武昭王礼也詔遣衛大將
軍儀同三司前陽州刺史焦
大鴻臚卿西平縣開國伯平
鑒監護喪事以七年歲次丙
子四月乙巳朔十六日庚申

安措於滏陽城之西南六里

大道之右乃刊石記功播之

来葉其詞曰

於皇帝業寔繁餘祉涎生命

芭芈兹千祀累刃難壽曾飈

迅起遷菩不倦爲仁由己咨

逢板蕩鼎業唯新乘風理翰

擊水騰鱗彈歷山海掃拂埃

塵起自河朔清我洛濱洛濱

既清四海既寧爰癮上賞冀

亮紫庭登台蹕相畫野分星

文照武烈治定功成濟濟具

寮誅誅列辟或出或處□金

如錫於惟我王服道無斁率

斯羣后清風允迪先民有言

福　篆　未　窆　輕
隆　祚　具　玄　車
積　噬　窮　房　接
善　嚞　途　哀　輬
武　人　忽　榮　不
公　昧　踐　摠　士
遐　旦　卜　萃　齋
筭　丕　六　礼　行
寶　顯　其　數　一
播　離　吉　寡　從
遺　光　言　常　厚

夜于秋本典

贈太師太保餘如故

後重

長孫彦墓誌

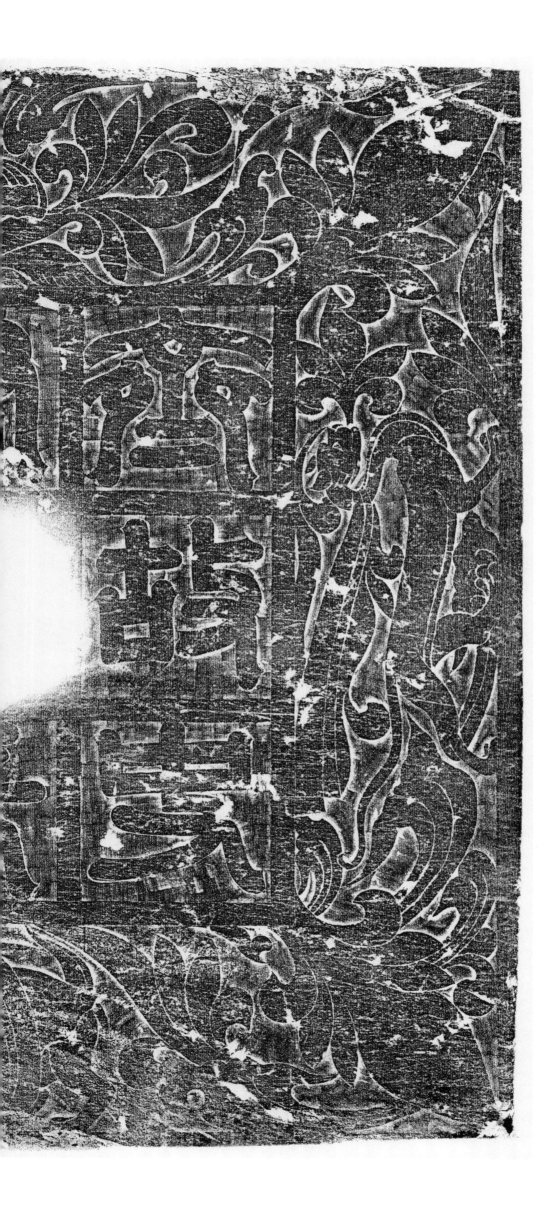

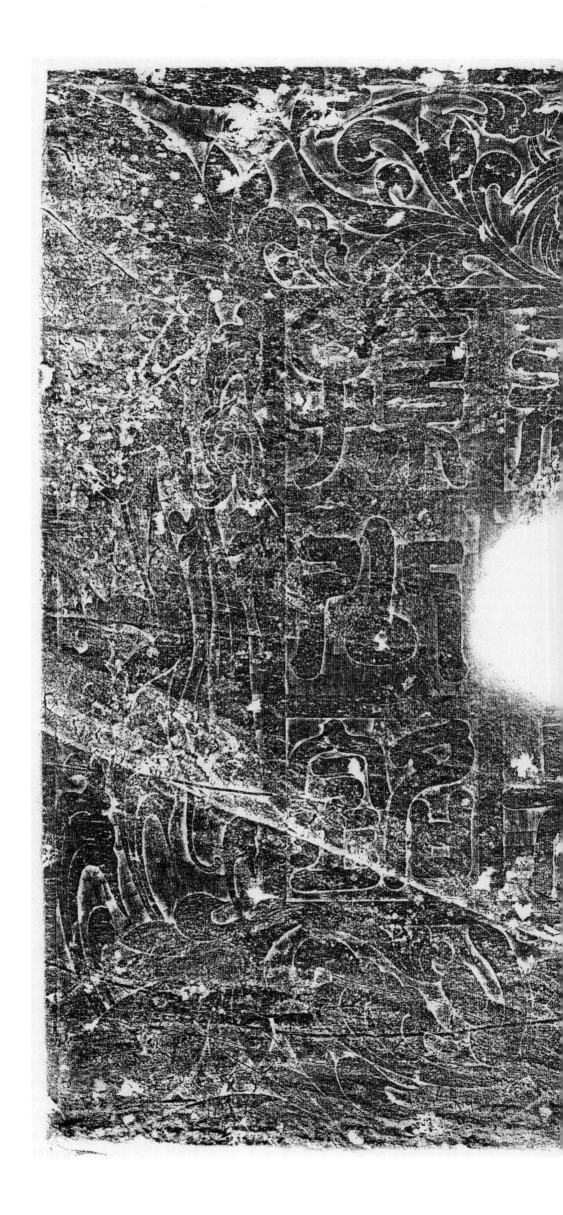

君諱彥，字叔彥，河南洛陽人也。初則懸圃以登真，次則居大幕而恢業，視株於

高，接葉軒蓋，所以驂駕斯，故如彼崑陵，層基秀皋，類茲湘水，深潭靡測。祖使持節、

於都督安州諸軍事、中外。父使軍、安州刺史、大將軍、空貞俟諸軍，庸別龍州散刺史，宗臣武仍績被

傑立孤桐，風聲溢蘀，奇果先革，耻其謀謨，後出將軍其異州諸軍事，別異州刺史，儀同武公仍壽

採珠摸珠藪，孳鳩珠，歲獨並，茲地剙勢，逐之誕，天美其光景，若仲華翳齒，則中笑玉律見

則成則小楷通論之慧，難為我明帝，辟挽彼其如畫，一飛真精譽，雖恒風神罕齒，言則中鍾律勳

識咸以時張大器，納之起家闊，沈芳餌而扉，耶郎山如初也，轉領軍高妻琅琊王瑒，誦詩非寶唯聞與

徵奇加名之襄威，應將軍司徒辟，高公記室，台仍軍將盛，收鱗羊昇，一木之初逆，而求東閣廣

酒有尋名誰之方騁禮馬，君為遠將軍，仍室台軍，仍轉中堅之易，昆俊既設燎，惟虛軍降，引君為東

不酒有名兔之方塞，益寧為記室台軍，仍轉中堅之易，目俄而有斯，文雅重斬除，倫猶馬軒羲記

比鳴雞赤兔翔，絳關之下，既玉韻以珠鋤，亦蘭薰而竹翠，有斯以駸駸，摠半州而

嶪庭之內，佃翔絳關之，摘辟斷理，僉議推工，易安州別駕，驂高足以駸駸摠半州而

元之表是用嘉聲仰撒有如金色之鵝遽響退聞無分玉形之鳥方欲化紅梁於

大夏乘畫輪於廣陌天何不信殲我良人以大齊河清二年六月十一日遷患車自

於鄴都南城中義井里宅終天莫及凡一昔明珠失矣非無重得之期神馬去自

有更還假節督合州諸軍事平西將軍合州刺史以其年八月十八日安居於豹祠

詔贈假節督合州諸軍事平西將軍合州刺史以藏萬齡之外海復埃塵方錄徽

酉南五里東岠鄴城十五里恣千春之後山方陌之外海復埃塵

獻置諸泉壤蔚蔚之城黨啟帝市曾經此遊野便構翔都則名幽子孫家山世載其

南瞻丹水東眺青丘我空之軒朝齊起三彩咸暉再闡爵以松誕便賢明珪瑋秀發遞薰

休自北來南光輝不歇移朝市終此日月浸松誕便賢明珪瑋秀發遞氣傍矯奇聲

外越基仁宇智佩武懷文五光齊來集光彩暉再闡爵入墳孤月迴樹能居榮隨藝顯我懷斯所

邪必聞王殿雀嶬嶬金臺嶦嶂君子來長辟幽途永入墳

獨扇嘉風奇始蕭促命先昭世

遊翔禽侶集如何不朽斯言是立

長孫彥墓誌

刻於北齊河清二年（五六三）八月十八日。出土時地不詳，現藏私人處。誌蓋拓本長六十一點五釐米，寬六十一點二釐米，墓誌拓本長五十一釐米，寬五十一點二釐米。

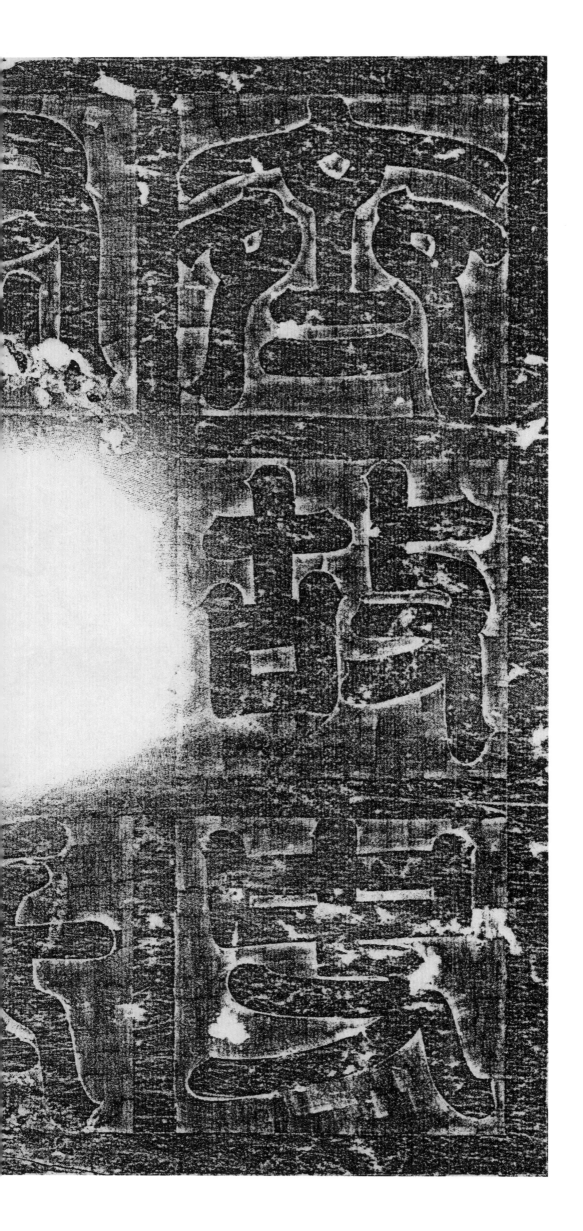

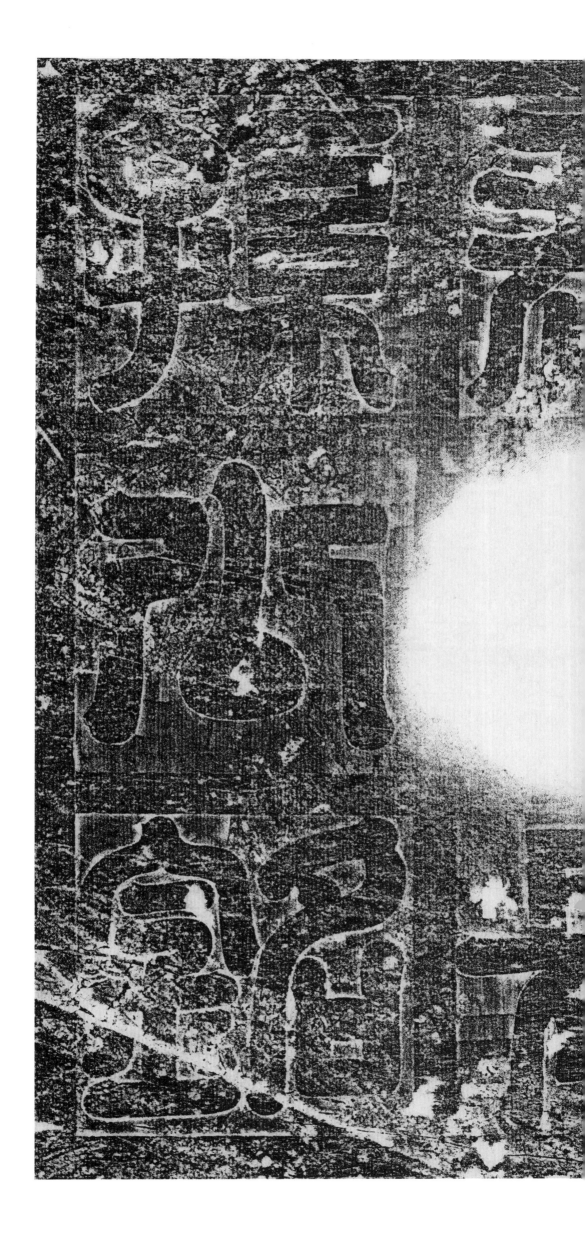

君諱頵字叔頵河南洛陽人也初則
懸圍以登真次則居大幕而恢業枳棘
於高接葉軒蓋所以駈填斯故如波崑
陵層基秀皐類茲湘水深潭靡測祖使
持節都督安州諸軍事驃騎將軍安州
刺史司空貞俟季肅別龍散是曰宗臣
勳績被於絲桐風聲溢於中外父使持

節衛大將軍冀州諸軍事冀州刺史儀
同武公壽傑立孤峙奇才先輩耻
其謀謨後出美其光景若乃求果出乘玉玉山
則美玉仍見採珠珠藪則明珠出乘
茲地勢遂誕天真精彩來恒風種罕類
言則中鍾律動則成摸楷享鳩之歲獨
扇高名刺昆之季孤飛美譽雖仲華翕

齒誦詩之慈舞雙李則小時通論之慧

難並我之非辟彼其如畫一於是間望轉

高琳瑯瑯非寶唯間與識咸以奇器許之

起家為魏明帝挽郎山蓋昇木之初也

領軍妻王新聞望府廣徵奇異張大納

而羈逸翩沈芳餌而取潛鱗羊鴒之粲來

豈惟虛降引君為東閤粲酒尋加襄威

將軍司徒高公迥闢台扉盛收髦俊
設燎而迎士亦搒道而求人□來者名身易
誰應騁禮辟君為記室參軍將軍來易
登斯二府囧不絕倫猶白鶴之比鳴雞
赤兔之方蹇馬益寧遠將軍仍轉中堅
之目俄而有勑除齋帥馬軒轅紫庭
之內佪翔絳闕之下既玉韻以珠銷亦

蘭薰而竹翠有斯文雅重除司徒記墓
弒軍曰攝戶曹事摛辭斷理愈議推工
靜諍持令比昔莫與爭前即帖鎮遠將
易安州別駕騁高足以駿駿揔抌半州帝
軍及持昭帝受圖今皇慕磨春坊再
啟採異人以我賢明頻任太子洗馬
服是高山来為前導長駈少連之上高

神辟去焉自有更遷之曰寧如此謝終

秊五十一昔明珠失矣非無重得之期

旦遘患卒於鄴都南城中義井里宅時

殲我良人以大齊河清二秊六月一

紅梁於大夏乘畫輪於廣陌天何采信

之鵝逆響退聞無分玉形之鳥方欲作

步應元之表是用嘉聲仰撤有如釜色

天莫反凡庶間知誰不下泣緒於忠潔
頤疊敦儒蒙諮贈假節督合州諸軍
事平西將軍合州刺史以其季八月十
八日安厝於豹祠西南五里東岠鄴城
十五里恐千春之後山方陌滅万齡之
外海復埃塵乃錄徽猷置諸泉壤鐫鐫
之城黨啟鍏鍏之芙異傳其詞曰

南瞻丹水東眺青丘我之軒帝曾經此
遊野便稱翔都則名幽子孫家世載
其休自北來南光華不歇空移朝市終
懸日月復誕賢明珪璋秀發逐氣傍殞
奇聲外越基仁宇智佩武懷文光齊
起三彩咸分松便掩翠桂亦輪薰在家
熊達居邦火聞王殿崔嵬金臺嶷嶸君

子夾集光暉再闡爵以能居榮随藝顯

我懷斯亞獨扇嘉風奇毛始盧但命先

窮昭世長聲幽途永入墳孤月迴樹襄

風急狡菟獨遊翔禽侶集如何不朽斯

言是立

王令嬌墓誌

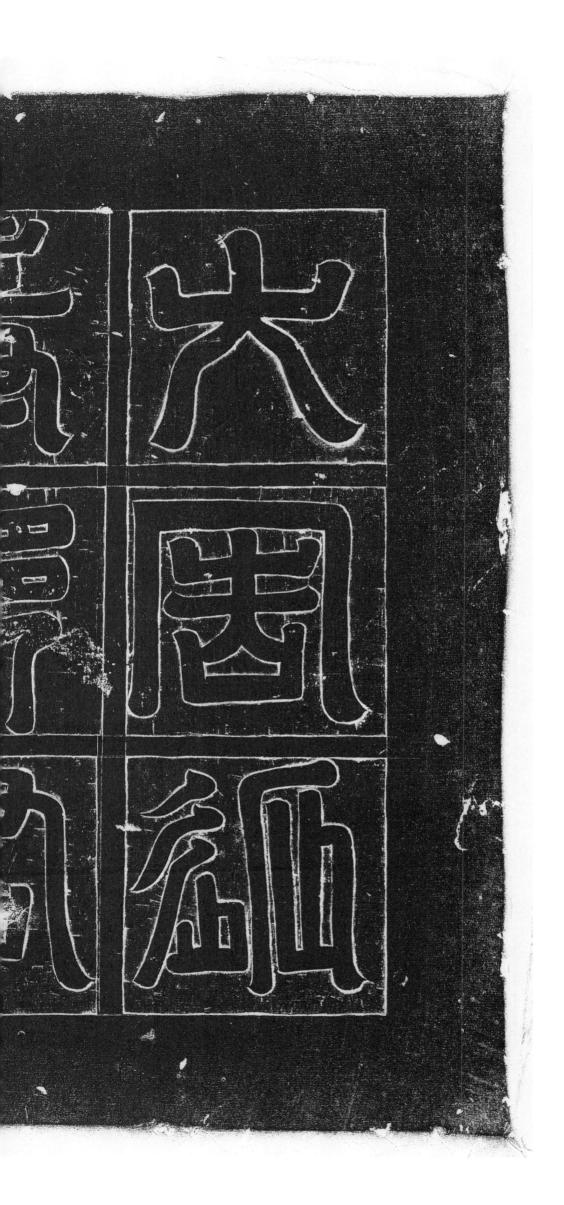

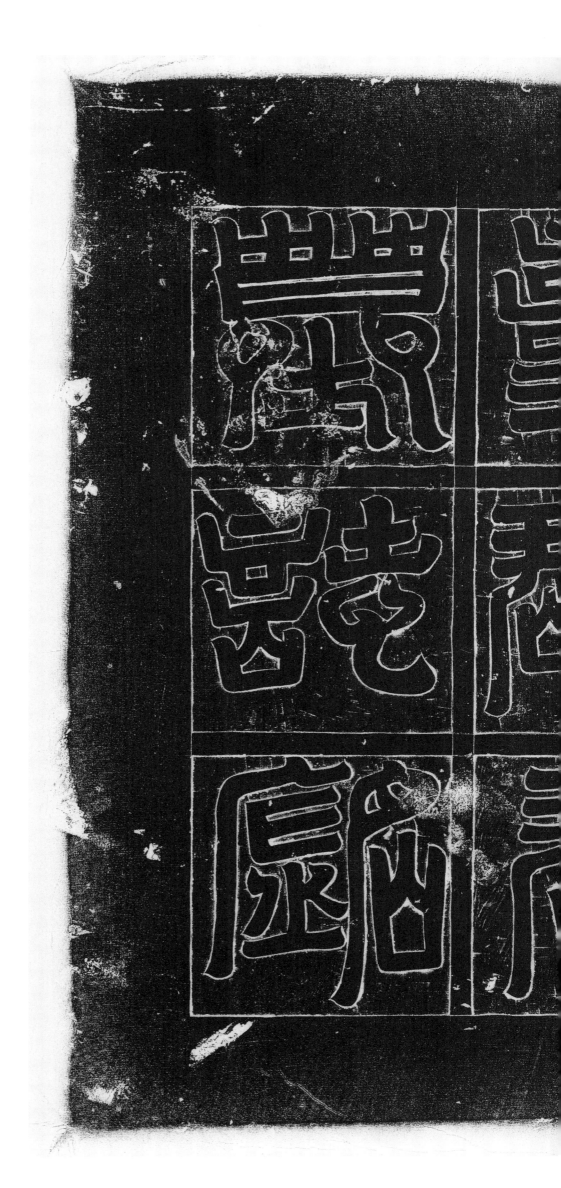

魏司徒臨淮王記室柳驚夫人延壽郡君王氏墓誌銘

夫人諱令嬌京兆霸陵人基溝曰觀源曰濫酶酾爵偉興嵩岱齊高浩蕩共江河

俱瀍遠之俠冠五陵登隴三輔晉室中微播遷維部仍吉京兆爰宅壽春入霸涯河

玄才魚武齊之季世自北南羊鴟之礼逾洽祖世祔風神灕落号稱獨出識歸洞幾

朝未弘文中山二郡守政自東泰二州刺史父會有儁才起家為子弟來歸于魏

爵未弘早世殂夫人優桑之性薰於自然貞閑之操歸於先君上奉舅姑曲盡婦

歲溫潤著於弱齡行合禮儀言循法度彼宜先君既身負日月氣蘊風雲聲動交

礼傍接娣姒若樹蘭閨門斯睦家室彼宜先君不探談隱賾窮索祕奧門懿之嬪交

洛中才高許下函九流百氏之書略三墳之說靡辟魏加驃騎臨淮不得已而從卅方

長登者之軍重轍開東閣而延士遊西園以待賢慕君沖抱厚加崇躬下流譽自秋卅

德登者之軍事職在文房遂掌書記昔元瑜在騎上見知子苒以筆下淮王帝宗懿之

於其無愧色中年丙男力皆童稚幼規菊養南盡幼勞雖慕蔾藏有罔擻之衷凱風

之諒無愧色二男力皆童稚幼規菊養南盡幼勞雖慕蔾藏有罔擻之衰凱風

頂複者氏

王令嫣墓誌（墓誌拓本）

屬巳漢猶梗邛苩未□□□□□充皇華之舉終

術揚礭其事頗有力焉實以才能見知屢事□令篤遠通兵石

而爵隴五苹儀比三台韻彼衡璜襲茲衰眼保定故以

昊天不弔於時車書未一翠洛丘墟先君墳壟義均□隔異境安

日己亥次于京師十一月癸亥朔廿二日甲申空于三長安小陵代子五月乙先姑壽昌

君墓冠族閨輔良家載生洛令灼灼其華鼉□均六親荷榮二族麻延既有行言歸

五陵禮穆閨闈譽宣伶俜孝舅姑不懼實季子夙親祖迥留故墨延祁既有行少秉蒲川長

君子二孤播越千里命室饗萬鍾風和樹靜斯志獲從空白駒不停遺清川長驚

垂訓克攄先蹤秩登九命室饗萬鍾茫莖翟樹陝屺悲渭陽次子帶經國子學生

英令克攄先蹤秩登九命寒風蒼茫同三司兵部康城男

交臂俛然藏舟莭已邊蕭瑟寒風蒼茫同三次女玉岫嫣虞部郎中寵西辛季慶

長子帶韋使持莭車騎大將軍儀同三司

長女千金嫣木蘭大守河東裴子元

王令嫣墓誌

刻於北周天和三年（五六八）十月二十二日。出土時地不詳，現藏私人處。誌蓋拓本長四十七點五釐米，寬四十七點五釐米，墓誌拓本長五十八點二釐米，寬五十八釐米。

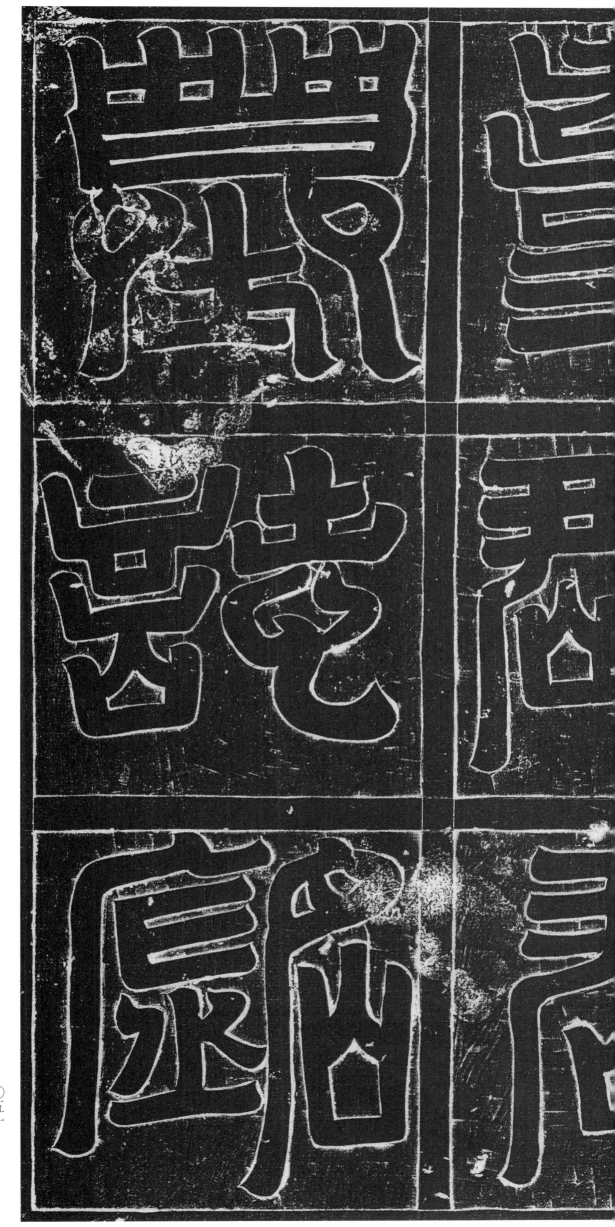

魏司徒臨淮王記室柳鷟夫人延壽郡

君王氏墓誌銘

夫人諱令媛京兆霸陵人基馮日觀源

洄瀘釄爵律興嵩岱齊高浩蕩共江河

俱遠俠冠五陵登隆三輔晉室中微權

邈維部仍去京兆爰宅壽春出入霸涯

世濟之美不隆自北祖南羌鷯之祉逾

洽祖世殉風神灑落涉稱擋步識洞幾

玄才魚文武膺之季世政自多門君相

時鵲起不俟終日乃率先子弟来歸魏

朝拜河北中山二郡守徐州東秦二州

刺史父會有儁才起家為汝陽郡守天

爵未弘世祖殞夫人優柔之性稟於天

自然貞閑之揥無假回習塞淵聞于笄

歲溫潤著於弱齡行合禮儀言循法度

年十有八歸於先君上奉舅姑曲盡婦

祉傍接娣姒若樹蘭閨門斯睦冢窒

彼宜先君既身負日月氣蘊風雲聲動

洛中才高許下九流百氏之書七略三

墳之說靡不探賾隱賾窮索祕奧門交

長者之轍室有函丈之賓推位諸弟柔

應公府之辟魏驃騎臨淮王帝宗懿嬻

德澄羔重開東閣而延士遊西園德待

賢慕君沖枹厚加嶽躬不得已而從之

惢其軍事職在攵房遂掌書記昔元瑜

以騎上見知子羕以筆下流譽自我方

之諒無愧色中年傾逝春秋有六殯

在嵩高山南卦名史馬嵗夫人年卅丗

顧藐諸孤二女兩男尚皆童稚躬親鞠

養備盡幼勞雖慕羲有罔撚之衰凱風而

有棘心之喻未足況也小兒帶經幼㻛

聰敏以大統十年國學肇開甫教冑子

帶經便預其選道悠世短未㡬而長

子帶韋早稱才令始及戒童仍從慕府

屬已漢猶梗邶茫未賓實以才能見知

屨充皇華之舉終令篤醬遠通石牛戍
衛楊礭其車事頗有力焉時干戈未戢戔
馬車殷故以為武藏大夫又遷兵郜既
而爵隆五等儀比三台韻彼衝璜襲茲
哀服保定三年詔拜夫人為延壽郜君邁
昊天不吊与善徒欺以天和二年冬
疾弥留三年歲次戊子五月乙未朔五

日己亥薨於京師十月癸亥朔廿二日
甲申窆于長安小陵原祔先姑壽昌郡
君墓次于時車書未一翬洛丘墟先君
墳塋幽隔異境迺為銘曰
五陵冠族六輔良家載生洲令灼灼其
華義均蘋藻躬執絲麻淑旣有行言歸
君子禮穆閨闈譽宣沼沁孝奉陽姑懼

結娣如六親荷榮二族延祕少秉貞操

垂訓二孤播越千里俜俜兩都秀而貞不

實季子夙祖池留故墨筍積遺蒲長鍾風

英令克攝先蹤袟登九命室饗萬鍾

和樹靜斯志獲後白駒不停清川長驚

交辟俄然藏舟已邁蕭瑟寒風蒼茫罷龜

樹陟屺徒悲湣陽空賦

長子帶韋使持節車騎大將軍儀同三

司兵部康城男次子帶經國子學生

長女千金嬌木蘭大守河東裴子元

次女玉岫嬌虞部郎中儴西辛季慶

宋休墓誌

君諱休字文貴西河介休人也自玄鳥降高以還白握瑜懷瑾

騎歸周而後乘軒駕駟亘史綿圖雖溟秦奮四方漢仁基斯攘

宅九有曹應士運馬攝金行莫不奇士異人蔭槐庇氣護斯攘

棘備諸典史可略言祖徵君池風緊壙寓欝為士林泉載衍

則父必馥餘慶奚在鍾我鳳毛君稟和而秀含章載就相縈煥

蘭生歲稱奇齡年致其具與仕而行已惣忠孝而期人生幾何

挺拔嵗稱奇齡年致其具與仕而行已惣忠孝而命還似流波

物談玄即為理窟摘枝仍成筆海阮而難起幽方命還似流波

將物嵗出張仁能勇異昕司歸乃召為鄰暫援戈進討山青岩

外…
俗諝务心王山泉朝廷嘉其氣高就拜東平太守…時…物銘幽石…孔山河
謁而巳不之任但葉露豪風曾非久物精賢上智時勃銘幽石
未所能逃之大齊皇建二年十月八日終於大坊時其孔山河
季六十八以天統四年十月十八日欧曆於滍水鸚
南孔廟山東北趾若乃幽幽馬冢不之開時淼淼鸚
池寧無竭曰敢為銘貴持示来昆其詞曰
玄王之後奕世重光人官天齋繼踵相鎜門羅杞梓世
聚琳琅仍生異物家風載昌異物伊何無資文武

宋休墓誌

刻於北齊天統四年（五六八）十一月十八日。近年出土於山東青州地區，現藏私人處。誌蓋拓本長五十五點五釐米，寬五十三點五釐米，墓誌拓本長五十點五釐米，寬四十八點五釐米。

大故宋君墓誌銘記

君諱休字文貴西河介休人
也自玄鳥降商以還白騎歸
周而後乘軒駕駟亘史綿圖
雖復秦奄四方漢宅九有曹
應主運馬攝金行莫不奇壹

異人蔭槐棘佈諸典史可
略而言袓徵君池風縣塘寓
爵為士則父正府君特氣
韻檢格動作人師而桂士便
芬蘭生必馥餘慶翼柱鍾載

鳳毛君稟和而秀含章載挺

非歲稱奇齠年致具覩伊

而行已懋忠孝而期物談玄

即為理窟摛掞仍成筆源航

而難起幽方命将遄出朕仁

熊勇異軼同歸乃名為郡督

援戈進討所向便被前無堅

殼君推鋒之始卒存批愨攘

氣人外果事捐榮於是藏名

晅跡高蹈孔注雖渡負不絕

俗諽乃忝王山泉朝迁嘉其

氣高就拜東平太守暫謁而

邑不之任爲但葉露豕風曾

非久物精賢上智未所能逃

以大齋皇建二年十月八日

鶌池寧無鵁曰敢為銘貴特
乃幽幽馬涿不之開時淥淥森
於溳水南孔廥山東北趾若
統四年十一月十八日改厝
終於大坊時秊六十八以

示来昆其詞曰
玄王之後弈世重光人官天爵
繼踵相望門羅杞梓世聚琳
琅仍生異物家風載昌異物
伊何無資文武

握瑜懷瑾仁基智宇氣藹斯壤

稱泉載、俘戰便嘉尚就相榮撫

人生幾何還似流澄山情始宮

埖遂先過林寒月草劲霜多

勒銘幽石興孔山河

邢法墓誌

曾祖魏故司徒徒

祖魏室率

軍事祖

諫

記室率驟騋

將軍

軍中諫

魏龍驤

大夫

父

殿中

議大夫

將軍

鄴縣丞

邢

氏緣瀛州河閒

邢法字惠根銘

齊武平六年嵗

次乙未六月九日

子乙未廿八日

酉朔廿八日

巳

邢法墓誌

刻於北齊武平六年（五七五）九月二十八日。出土於河北臨漳古鄴城遺址一帶，現藏私人處。

拓本長二十五點五釐米，寬三十八點二釐米。

曾祖魏故司徒

祖魏故司

記室叅軍事祖

魏龍驤將軍軍諫

議大夫父殿中

邢氏伯將
法緣言軍
字瀛親鄴
惠州武縣
根河城丞
銘閒崔邢

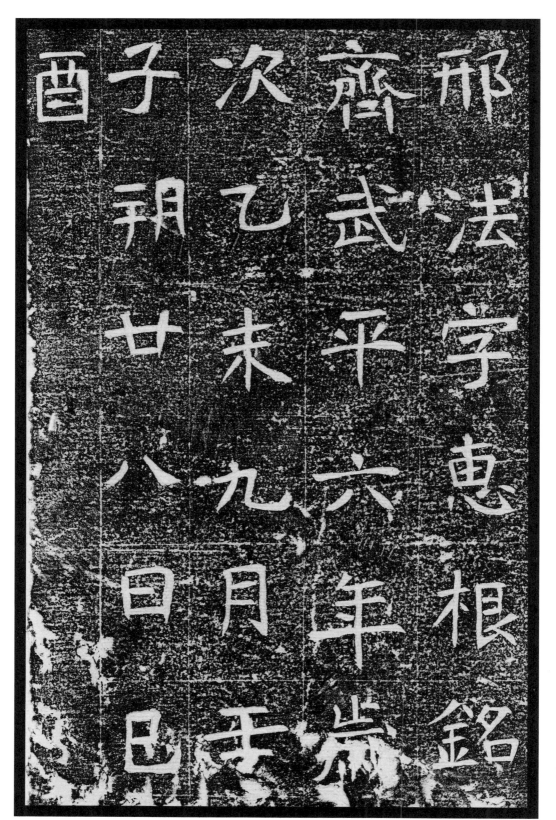

邢法字惠根銘
齊武平六年歲
次乙未九月
子朔廿八日
酉　　日

崔宣靖墓誌

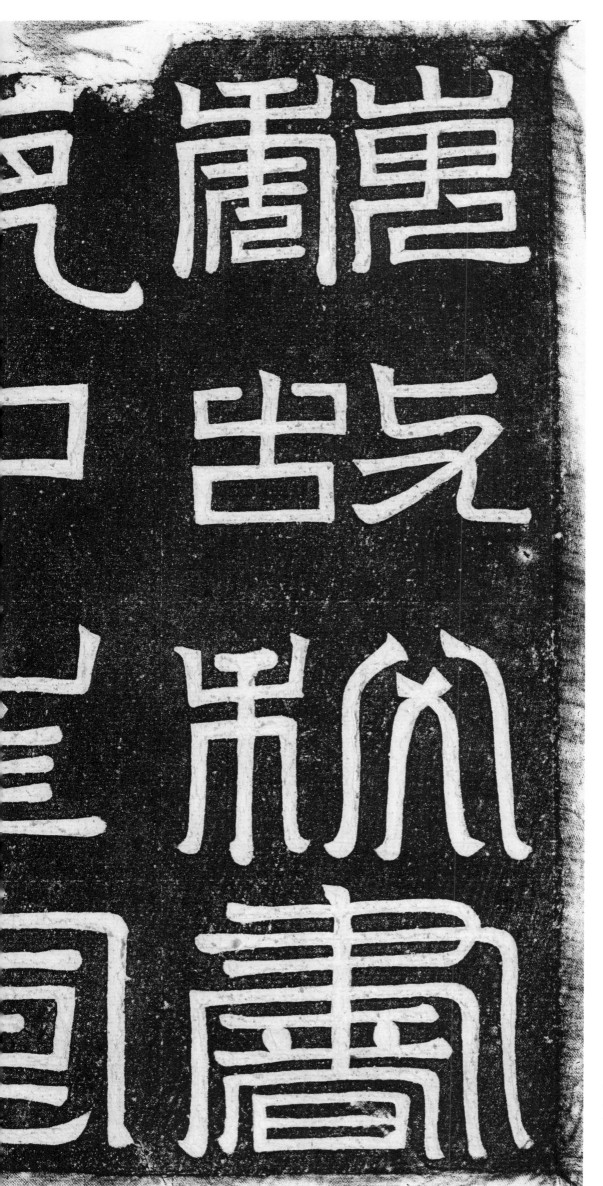

立青
岂
豈生
器老
属告居

君姓崔諱宣靖博陵安平人也幽州使君
景俟挺之孫儀同僕射大昌公孝苾之幼
子世稱著姓家實儒門以名公子早有令
問身在僮稚頻為公府徵名年十五輝褐
秘書郎中大司馬廣陵王元忻親貴懃重
幕府肇開縉紳引領辟為記室軍事從
容束閣去來秘省宰軺有黃中之譽郎署
稱僮子之美桂馥筠真風霜奄及時年十

崔宣靖墓誌

刻於北周大象元年（五七九）十月二十六日。一九九八年出土於河北省平山縣上三汲鄉之上三汲村和其西北的中七汲村之間，現藏私人處。誌蓋拓本長三十點八釐米，寬三十一點六釐米，墓誌拓本長四十三點五釐米，寬四十五點二釐米。

有
傷行路
鑒
大象元年前
集嘗

陳十月已未朔廿六日申空於臨山之

陽丹墊賫遷人事俞諭鑴勒以貽賢

象其詞曰世冠趙魏領袖河都德音

長之爰遷緒餘若人誕載少墓門儒幼稱

通理長協中孚蘭芳桂馥風霜凤逾早周

長哲云亡在諸金石可刊作昂方書

君姓崔諱宣靖博陵安平人

也幽州使君景俟挺之孫儀

同僕射大昌公考芻之幼子

世稱著姓家實儒門以名公

子早有令問身在僮稚頻為

公府徵名年十五輝褐秘書
郎中大司馬廣陵王元忻親
貴懃重幕府肇開縉紳引領
辟為記室參軍事從容南閣
去來秘省朝有黃中之譽

郎晷稱僮子之美桂馥筍貞

風霜奄及時年十七永熙三

年九月十七日卒於晉陽庶

時有志感傷行路粤以周大

象元年龍集譽陕十月己未

朔廿六日申窆扵臨山之
陽丹塋貟遠人事俞
鐫勒以貽瞖象其詞曰
世冠趙魏領袖河都德音
久爰逮緒餘若人誕載少

閭儒幼稱通理長協中孚蘭

芳桂馥風霜凤逾早闇長栝

云亡在諸金石可刊作昂方

書

崔宣默墓誌

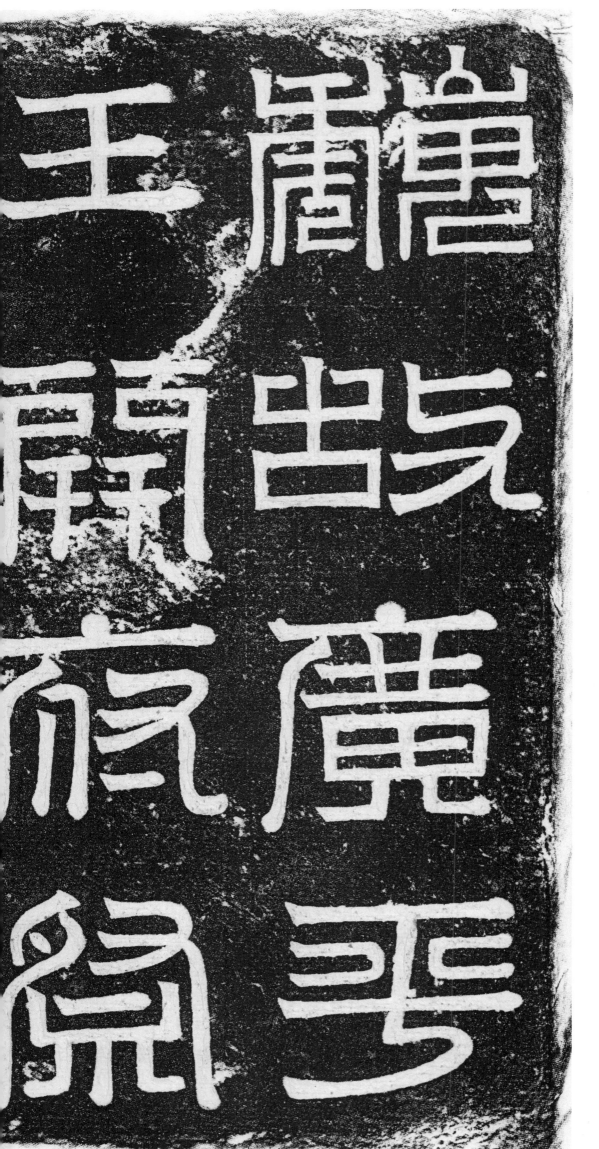

酒
雀
宣
麥

堂
跱
出
宫
皆

君姓崔諱宣默博陵□平人自世熟祭四牘之娟

功高九合已還珪璧相傳簪纓世襲備諸晶冊□□□諸

魏徵同三司吏部尚書留守僕射大昌公並德履

誼假詳而載焉祖柱漢魏光英刺史父教履

重望隆于金曇玉□振君資神三合誕質二離之号始

床璋遠于金曇玉□□遊庠序戴服青衿神童之号

揚龍驥之響斯竇開府廣平王地連闡闊滋令

大階幕府初闡將窟難其選君幼檀揚藻

屬賢才辟為東閣荼酒既畊鼎鉉清塵伪播方

刻於北周大象元年（五七九）十月二十六日。一九九八年出土於河北省平山縣上三汲鄉之上三汲村和其西北的中七汲村之間，現藏私人處。誌蓋拓本長三十一點七釐米，寬三十二點三釐米，墓誌拓本長四十四點八釐米，寬四十四點八釐米。

山之陽　困殴之辰月　臨沈歟甚云亡粵以周太象元年歲在
恕旦注月　居應鍾之呂　甲申定於臨青
金石其詞曰　□俟之孫鄉相之門　被服青
紫如玉衣嶔若人誕質薰邁蘭蓀既明且恕有
惠仍溫德播德凰沼檀響槐莚豈其不弗奄俀遷
鈴愁煙旦芊芊北霧宵仕春秋何有自石空銘

君姓崔諱宣默博陵安平人自

地分四履之說功高九合已還

珪璧相傳簪纓世襲備諸瑤冊

詎假詳而載焉祖梃俀魏光州

刺史父孝忒魏徵同三司史

部尚書曰守僕射大昌公並德

重望隆金玉振君資神二合

誕質二離爽始陳璋逸于齠齓

之遊庠序載服青衿神童之器

揚龍驥之響斯蓋開府廣平

王地連闔闔位遽大階慕寅初

藥將難其選君幼擅擒藻谷

屬賢才辟為東闢絮酒既毗鼎

鉉清塵仍播方謂廬振鳳毛搏

排與漢豈醬蘭菊忽邁嚴霜以

永嘗二年九月十七日卒於晉
陽時年一十有五痛柒臨穴歎
甚云亡粵以周大象元年歲在
困敦之辰月居應鍾之呂廿衆
田甲申空於臨山之陽悠悠田柱

刊來陵谷或從寄之長久刊斯
金石其詞曰公侯之裔鄉
相之門被服青紫如玉之崐若
仌誕質董邁蘭蓀既明且恕有
惠仍溫播德凰洽檀響槐庭豈

其不弔奄促遷齡愁煙旦萃北霧宵佇春秋何有貞石空露銘